春联挥毫必备

怀素草书集字春联

程峰 编

上海书画出版社

出版说明

『爆竹声中一岁除，春风送暖入屠苏。千门万户曈曈日，总把新桃换旧符。』王安石的《元日》诗描绘了一幅宋代的春节风俗图：燃爆竹、饮屠苏酒、换桃符。然而，早在一千年前的五代后蜀孟昶那里，桃符已以一副书为『新年纳余庆，嘉节号长春』的春联悄悄改变了形式与内涵：鲜艳的红纸取代了长方形桃木板，吉祥的联语取代了『神荼』、『郁垒』的名字或画像，其寓意也由原来的驱邪避灾转向了求安祈福。春节是我国农历年中第一个也是最重要的传统节日，春联在辞旧岁迎春的同时，也渗进了农业社会人们朴素的生活理想：国泰民安、人寿年丰、家庭和睦、事业顺利。春联对仗的联语不仅是文字的精妙组合与书法的多样呈现，更是人们美好生活祈向的承载。这些生活祈向，虽然穿越古今，却经久不衰，回荡在一代代人的内心深处。作为这些生活祈向的载体，作为从古代派往现代的使者，春联的命运也同样历久弥新。无论大江南北，农村城市，抑或雅俗贵贱、穷达贫富，在喜气盈门的春节里，都不能没有春联的表达与塑造！

我社出版的『春联挥毫必备』系列，集名家名帖之字，成行气贯通之联。一家一帖集成一书，其内容又以类相从编排，分门别类地欣赏、临摹、创作之用。可以说，一编握手中，一切纳眼底，从书法的字体书体，到文字的各种情感表达，及隐藏其后的对生活的深刻理解与美好祈向，不仅从形式到内容上有力地保证了全书的一致性与连贯性，更便于读者有针对性地、都能在本书中找到满意的答案。

上海书画出版社

目录

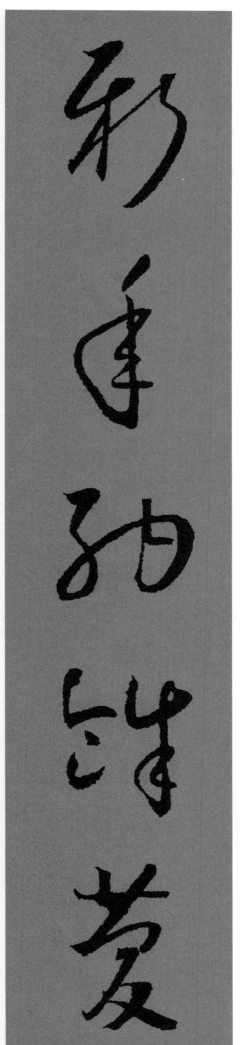

上联 —— 新年纳余庆

下联 —— 嘉节号长春

上联 —— 新年纳余庆
下联 —— 嘉节号长春

上联 春辉盈大地
下联 正气满乾坤

上联 — 清风迎盛世
下联 — 旭日耀新春

上联 春秋终又始
下联 日月去还来

春时勤百倍

芸日俭十分

上联 春节百花艳
下联 人间万象新

上联 风和千树茂
下联 雨润百花香

上联 寒雪梅中尽
下联 春风柳上归

上联一 花开春富贵
下联一 竹报岁岁平安

上联｜烟柳千家晓
下联｜风华百里春

爆竹一声辞旧岁

桃符万户换新春

春回大地百花艳

日暖神州万木荣

上联 人逢盛世豪情壮

下联 节到新春喜气盈

上联｜勤俭门第生喜气

下联｜祥和岁月映春光

上联 春风浩荡辞旧岁
下联 朝霞绚丽迎新春

上联 吉星高照家富有

下联 大地回春人安康

上联┃辞旧岁全家共庆

下联┃迎新年遍地春光

上联 东风送暖花自舞

下联 大地回春鸟能言

上联 东风送暖花自舞
下联 大地回春鸟能言

有情红梅报新彩

闲立桃李喜春风

上联 梅传春信寒冬去
下联 竹报平安好日来

梅传春信寒冬去
竹报平安好日来

［上联］ 去岁曾穷千里目

［下联］ 今年更上一层楼

上联 东风迎新岁
下联 瑞雪兆丰年

上联一 雪映丰收果
下联一 梅传喜庆年

上联 | 竹梅呈秀色
下联 | 莺燕传佳音

上联 开门山水秀

下联 入屋五谷香

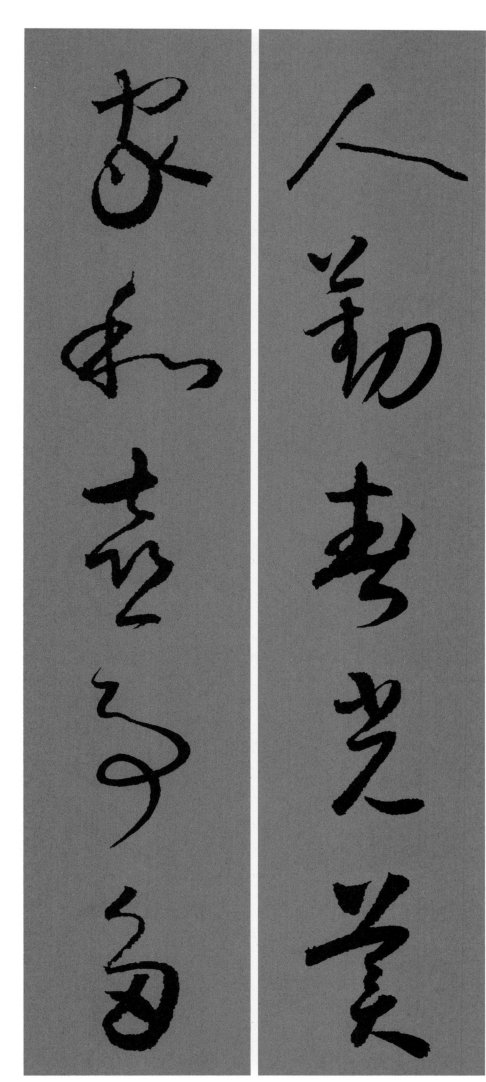

上联 人勤春光美
下联 家和喜事多

丰年有庆普天乐

妙景无前遍地春

上联｜五谷丰登生活好

下联｜百花齐放满园春

上联｜五谷丰登生活好
下联｜百花齐放满园春

丰收美景千山翠

致富红花万里香

上联｜梅迎春意染新色
下联｜鸟借东风传好音

梅迎春意染新色
鸟借东风传好音

庆丰收全家欢乐

迎新春满院生辉

上联一 庆丰收全家欢乐

下联一 迎新春满院生辉

上联｜年乐人增寿
下联｜春新福满门

上联｜年乐人增寿
下联｜春新福满门

上联 心宽能增寿

下联 德高可延年

上联 心宽能增寿
下联 德高可延年

上联 人寿诚为福
家和便是春

山高水远长春景

好月圆幸福家

上联一 山高水远长春景

下联一 花好月圆幸福家

上联｜天增岁月人增寿
下联｜春满乾坤福满门

上联｜天增岁月人增寿

下联｜春满乾坤福满门

爆竹连声乐祝寿

彩灯高照喜庆福

花随春到遍天下
福同岁至满人间

上联 花随春到遍天下
下联 福同岁至满人间

上联 天下皆乐人长寿
下联 四海同春树延年

上联 — 万里东风春又至

下联 — 一庭紫气福先来

物华天宝长安乐

人寿年丰大吉祥

上联 — 青山多画意

下联 — 春雨润诗情

上联一开卷书香久
下联一迎春鸟语新

上联｜诗词千古韵
下联｜翰墨四时春

江山景物春风意

龙马精神海鸥姿

上联一江山景物春风意

下联一龙马精神海鸥姿

上联一 神传天外诗无草

下联一 春到人间笔有花

上联　春风展卷书犹绿

下联　明月临窗墨花香

上联｜无边春色诗中画

下联｜万里前程锦上花

上联 自古育才原有道

下联 从来润物细无声

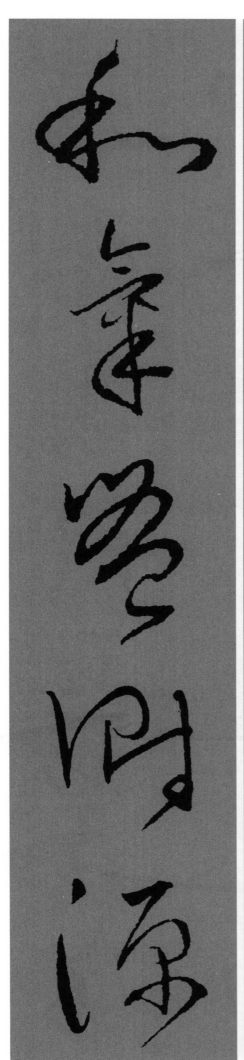

上联 春风通利路
下联 和气贯财源

满面春风迎客至

四时生意在人为

上联 | 心与中华齐奋进

下联 | 业随时代共腾飞

艺苑逢春多妙品

文坛展志著佳篇

大地荡春风

神州扬正气

上联一神州扬正气
下联一大地荡春风

春联挥毫必备

60

上联一 竹有凌云志
下联一 人怀报国心

上联 春在江山里
下联 人居幸福中

上联 家和百事顺
下联 国泰万民安

上联 —— 祖国春无限
下联 —— 人民乐有余

喜借春风传吉语

笑看祖国起宏图

上联 —— 丽日祥云承盛世

下联 —— 和风福气载新春

日丽神州腾凤舞

霞飞中华美龙腾

上联一日丽神州彩凤舞
下联一霞飞中华巨龙腾

东风引紫气江山壮伟

起地春美桃李芳芳

上联一东风引紫气江山壮伟
下联一大地发春华桃李芬芳

上联｜玉兔迎春至

下联｜黄莺报喜来

金杯醉酒乾坤大

玉兔迎春岁月新

上联一 金杯醉酒乾坤大

下联一 玉兔迎春岁月新

上联 丹凤朝阳歌盛世
下联 苍龙布雨润神州

横披｜吉庆有余

横披｜五谷丰登

横披｜福寿康宁

横披｜吉祥如意

横披｜ 财源广进

横披｜ 国泰民安

横披｜ 人勤春早

小贴士

通用——万象更新、春迎四海、一元复始、春满人间、万象呈辉、瑞气盈门、万事如意；
丰收——五谷丰登、风调雨顺、时和岁丰、物阜民康、雪兆年丰、春华秋实、吉庆有余；
福寿——福乐长寿、五福齐至、紫气东来、寿山福海、益寿延年、福缘善庆、福寿康宁；
文化——惠风和畅、千祥云集、鸟语花香、日月生辉、瑞气氤氲、正气盈门、江山如画；
行业——百花齐放、业精于勤、业广惟勤、万事如意、千秋大业；
爱国——振兴中华、江山多娇、大好河山、气壮山河、瑞满神州、祖国长春；
生肖——闻鸡起舞、灵猴献瑞、龙腾虎跃、龙兴中华、万马争春。

图书在版编目(CIP)数据

怀素草书集字春联 / 程峰编. -- 上海：上海书画出版
社，2022.10
（春联挥毫必备）
ISBN 978-7-5479-2904-9

Ⅰ.①怀… Ⅱ.①程… Ⅲ.①草书—法帖—中国—唐代
Ⅳ.①J292.24

中国版本图书馆CIP数据核字(2022)第174165号

怀素草书集字春联
春联挥毫必备

程峰 编

责任编辑	张恒烟　冯彦芹
审　　读	陈家红
责任校对	朱　慧
技术编辑	包赛明

出版发行	上 海 世 纪 出 版 集 团 ⑧ 上海书画出版社
地址	上海市闵行区号景路159弄A座4楼
邮政编码	201101
网址	www.shshuhua.com
E-mail	shcpph@163.com
制版	上海久段文化发展有限公司
印刷	浙江海虹彩色印务有限公司
经销	各地新华书店
开本	690×787　1/8
印张	10
版次	2022年10月第1版　2022年10月第1次印刷
印数	0,001-4,000

书号	**ISBN 978-7-5479-2904-9**
定价	**35.00元**

若有印刷、装订质量问题，请与承印厂联系